（三）

字体结构

欧楷入门

王丙申　编著

海峡出版发行集团
福建美术出版社

1+1

图书在版编目（CIP）数据

欧楷入门 1+1．3，字体结构 / 王丙申编著．-- 福州：福建美术出版社，2021.3（2024.3 重印）

ISBN 978-7-5393-4216-0

Ⅰ．①欧… Ⅱ．①王… Ⅲ．①楷书－书法 Ⅳ．① J292.113.3

中国版本图书馆 CIP 数据核字（2021）第 031576 号

出 版 人：郭　武

责任编辑：李　煜

欧楷入门 1+1·（三）字体结构

王丙申　编著

出版发行：福建美术出版社

社　　址：福州市东水路 76 号 16 层

邮　　编：350001

网　　址：http://www.fjmscbs.cn

服务热线：0591-87669853（发行部）　　87533718（总编办）

经　　销：福建新华发行（集团）有限责任公司

印　　刷：福建新华联合印务集团有限公司

开　　本：889 毫米 ×1194 毫米　1/16

印　　张：10

版　　次：2021 年 3 月第 1 版

印　　次：2024 年 3 月第 8 次印刷

书　　号：ISBN 978-7-5393-4216-0

定　　价：76.00 元（全 4 册）

　　字体结构是指汉字的各部分空间搭配和排列方式，也叫结体。汉字结构可分为两大类：独体字结构和合体字结构。汉字结构搭配比例形式总的原则是匀称合理、端正美观。唐人尚法，欧阳询的楷书便是典型。其审美依据是平衡、对称、协调等形式原则。为展现汉字结构的多样性，使楷书书与结构更有生气，具有一种灵动的生命之美，我们需要熟练掌握字体结构。

　　如何掌握欧体楷书结构

　　《三十六法》中讲楷书"各自成形"时提到："凡写字，欲其合而为一亦好，分而异体亦好，由其能各自成形故也。至于疏密大小，长短阔狭亦然，要当消详也。"意思是说，凡是写字，将两个或多个独立的字体组合成一个字，或者是一个多字旁的字分成各个独立的字，都是因为在整体协调的前提下，每个字都能各自成形并独立发挥作用。至于结构布局的疏密，字形的大小、长短、宽窄也一样，均有法度规则，应当仔细端详揣摩。因此，掌握欧体楷书结构，我们应先从笔画的各种形态的对比关系来分析，如长短、粗细、轻重、疏密、方圆、斜正、曲直等，然后从偏旁部首的排列形式和比例组合进行分析，如宽窄、大小、高低、向背、呼应、穿插等。写字不但要注意用笔技巧和字旁的形态，还要研究结构的安排，只有这样，我们的书法水平才能更上一层楼。

【 1. 排叠 】

写字要使字的结构左右排列，或上下层叠，笔画分布要疏密得当，匀称和谐，不可太宽阔或太狭窄。

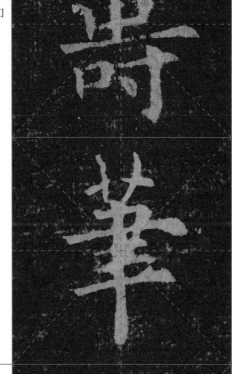

【 2. 避就 】

字的笔画与结构，要避密就疏，避险就易，避远就近，即结构的疏密、远近要适中协调恰当，使笔画之间互映携带得宜。比如"府"字的两个撇画，方向形态各不相同，一个撇画向下行笔，一个撇画向左行笔；这样就可以避免笔画雷同重迭。

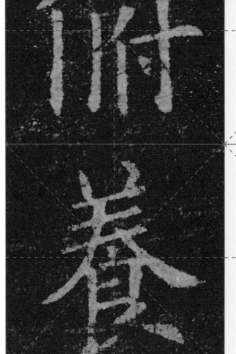

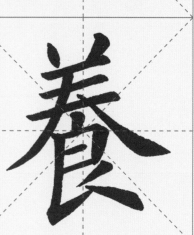

【 3. 顶戴 】

上下相承的字，结构上重下轻谓"顶戴"，一般上部宽下部窄，讲究重心安稳，切忌头重脚轻。

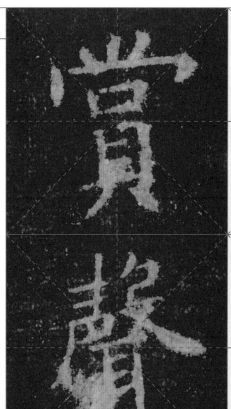

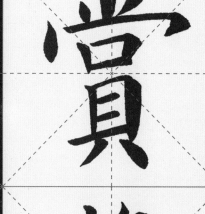

【 4. 穿插 】

笔画穿插交错的字，就要做到笔画之间穿插和谐，用笔精准，疏密相宜，长短得当，大小匀称停当，《八诀》中所说的"四面停匀，八边具备"就是这个意思。

【 **5.向背** 】

"向背"一般指左右结构的字,有左右相向呼应关联的,有左右向背用笔向两边扩展的,体势各不相同,不可以有差错。结构相向的比如"非""卯""好""知""和"之类的字,而结构向背的如"北""兆""肥""根"之类的字都是如此。

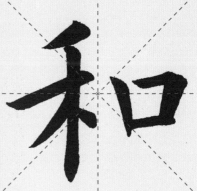

【 **6.偏侧** 】

结构方正的字有很多,也有字形欹斜、偏侧的字,应当随着字的体势而结体布局。字法所说的"偏者正之,正者偏之",正是楷法中应当"正中求欹,欹中有正",随字势而结体,随意态而布局,正是书法的奥妙之处。

【 7.挑揽 】

揽（音同"宛"），字的形势有斜正之分，而有需要以"钩挑"造势的，比如"戈""武"之类的字，以突出"钩挑"主笔以增势；又比如"献""励"之类的字，左边笔画多而密，须得突出右边某主笔以增势，再如"省""炙"一类的字，上部字势偏斜的，下部须庄重以平衡字势，使上下平衡相称为佳。

【 8.相让 】

左右结构的字，无论笔画多少，左右两部都必须讲求相让，方为妥善。如含有"马字旁""绞丝旁"一类的字，左部写得平直，收笔内敛，方可配合右部，过于外放，会妨碍右部用笔，影响整个字的结构。又如："口"位于左边，适宜靠左上，形略小；"口"在右边的字，"口"宜靠右下，使左右相让互不妨碍，方为最佳。

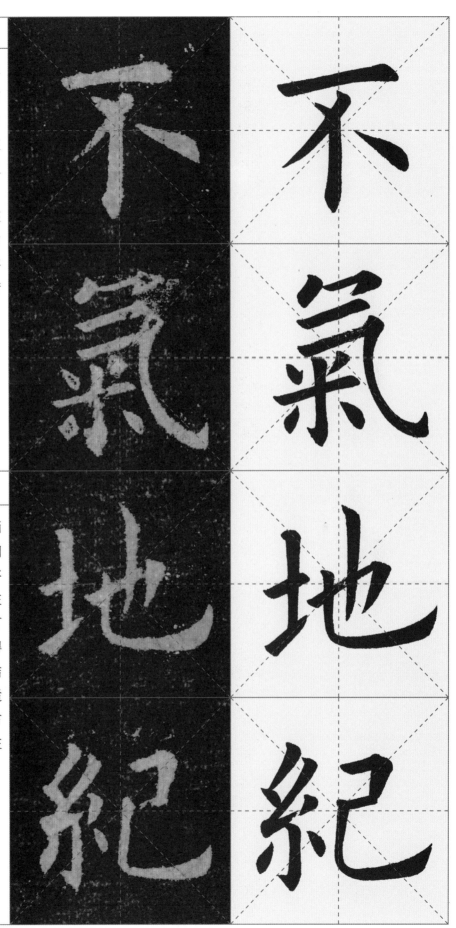

【 9. 补空 】

王羲之云："实处就法，虚处藏神"即所谓"补空"的道理，强调某些点画用笔指向分明传神。例如"我""哉"上面的一点要对应字左的实处，不可与"成""戟"等字的点画相同。如"袭""赣"一类的字，要让字的笔画分明，饱满方正。

【 10. 覆盖 】

清代的黄自元在《间架结构九十二法》里讲："天覆者，凡画皆冒于其下。"多指"宝盖头""穴宝盖"等类型的字，应将上部写得宽阔些，能够罩住下部的笔画，如"宝""空"等字。

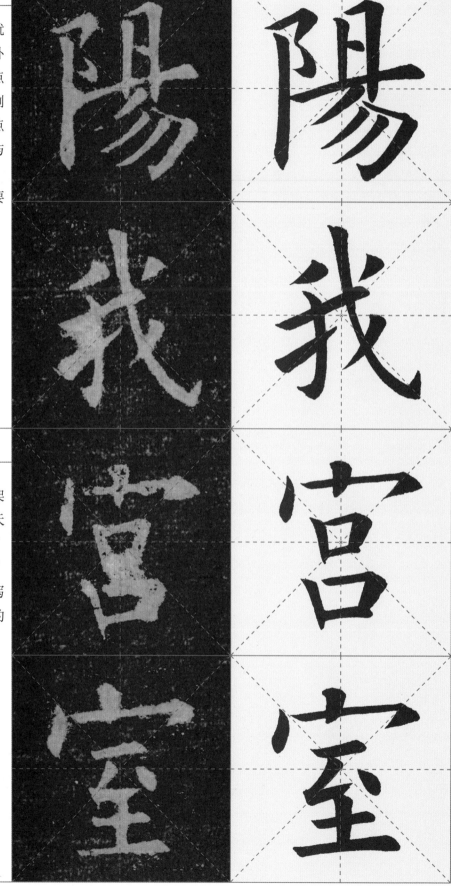

【 11. 贴零 】

　　"贴零""黏附"谓之"贴",点画用笔谓之"零"。凡下面有点画或者短小笔画的字,如"今""冬"等字,点画的位置不可与上部贴得很近或离得太远,近则窘蹙,远则松散。

【 12. 黏合 】

　　当一个字是由几个部分组成,应注意其呼应黏合,大小远近等变化,不能各自成形,互不关联。

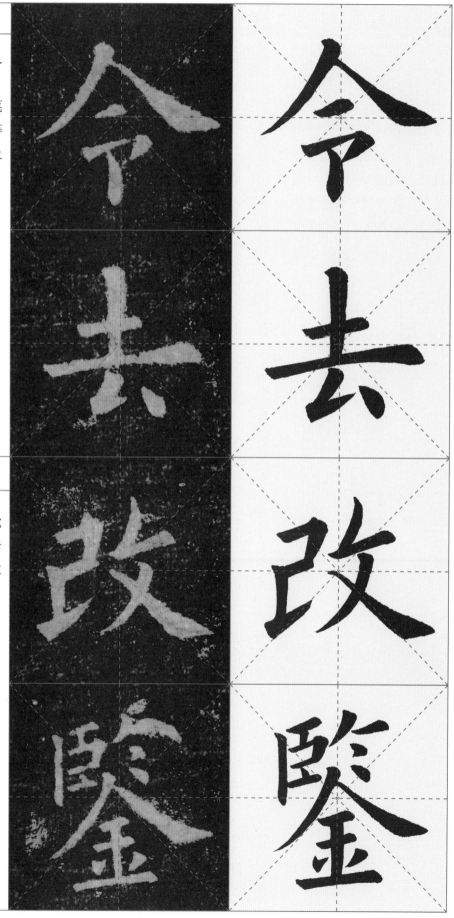

【13. 捷速】

"捷速"有便捷、急速之意，指书写某些字的笔画应疾速，下笔勿迟疑，以促成字的体势敏锐。比如"风""凤"同类的字，两边的笔画书写迅速，适宜圆转，同时遒劲有度，行笔时左边笔画气势要迅疾，右边的笔画书写时同样应该笔意快如闪电。

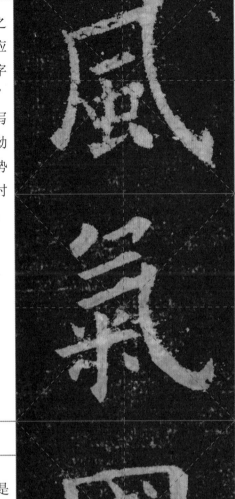

【14. 满不要虚】

"满不要虚"主要讲的是包围结构的字，应该写得饱满合适，内部不要空虚散乱，也不可写得太满，满会显得拥挤。比如"园""图""国""回""南""目""四"这类的字。

【 15. 意连 】

有一些字的字形笔画形断意连，也就是说上一笔画的收笔与下一笔画的起笔相呼应，笔断意连。例如"之""以""心""必""小"这些字都是如此。

【 16. 覆冒 】

清代的黄自元在《间架结构九十二法》中讲"天覆者，凡画皆冒于其下"即指：凡是上大下小的字，上面的部分要宽而舒展，覆盖住或是罩住其下面的部分，比如"雨字头""穴字头""宝盖头"等，另有"奢""金""食""巷""泰"这类字也遵循这个法则。

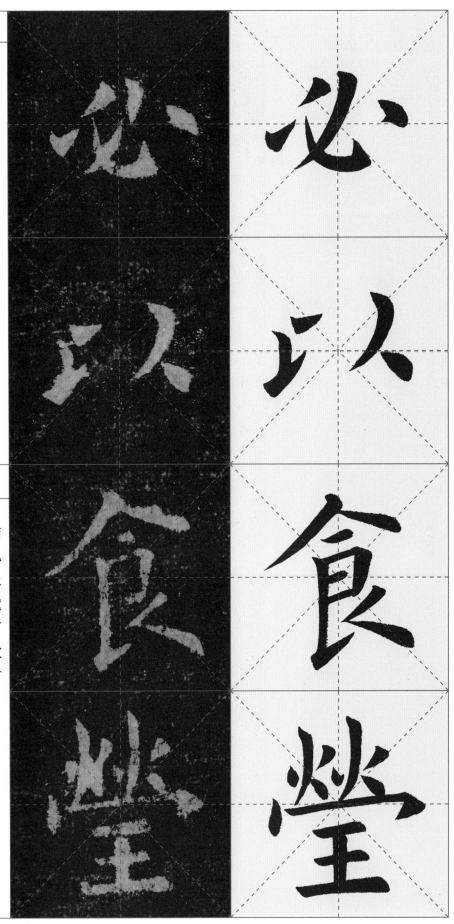

【 17. 垂曳 】

　　"垂"指字的笔画向下伸展，比如"都""卿""卯"这些字；另有字底的笔画徐缓向旁牵引而出谓之"曳"，如"水""欠""皮""也""辶"之类的字就是如此。

【 18. 借换 】

　　"借换"在书法中指将一字中的某个部分与另一部分互换调整，或者是省去某一笔画，又或者是某一特定位置借用了其他笔画。如"秋"之所以为"烁"，"鹅"之所以为"鵞"，正因这些字结构繁杂，笔画难以处理，才如此互换调整，即借换，也可以称之"东映西带"，使字的各部分相互呼应，映带自如。

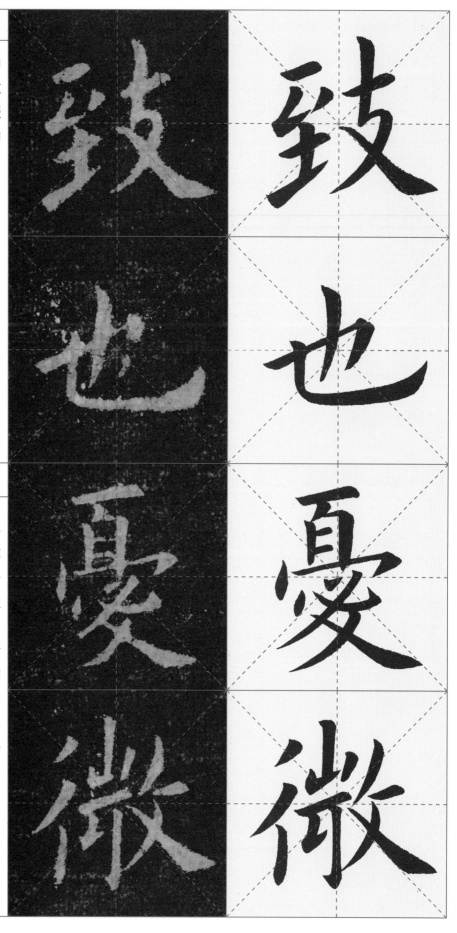

【 19. 增减 】

古人作书，为使字形体势美观，常将"太繁"的字减少笔画，删繁就简，或笔画过疏的字而增补笔画，但求字的整体造势丰茂美观，不论古字中如何书写，同样应该遵循依照古书帖造字规律，并且仅适宜存于书法中的少数字例，且不可自己胡写乱造，任意而为。

【 20. 应副 】

"应副"是指笔画间相互照应、协调、对称等。怎样能达到笔画之间相互照应、对称和谐呢？应注意其左右两部的横画相互对应，如"龍""詩"等字，左右笔画是一画对一画，相互对应、关联。

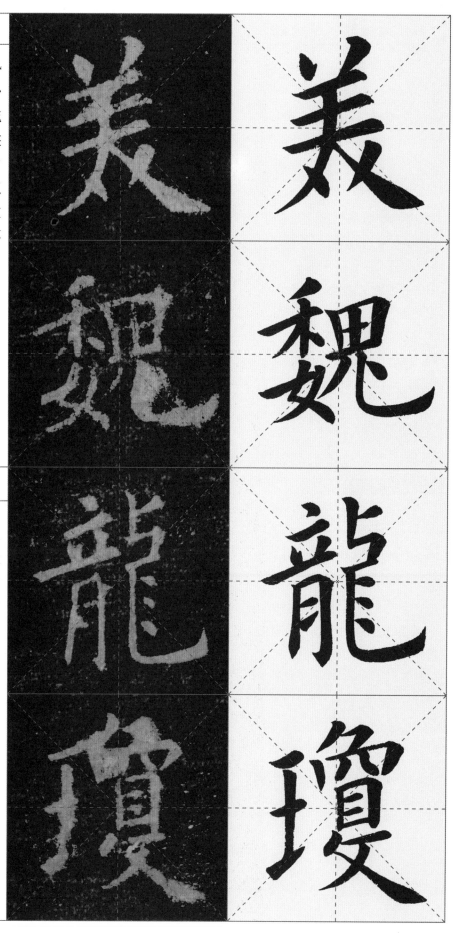

【 21. 撑拄 】

有些重心稳定独立的字，必定有主笔（尤其是竖画位于中间的主笔），"拄"为支撑、支柱，上撑得起，下立得稳，字才会显得劲健有神。比如"下""永""手""巾""予"这类字均是如此。一般来说，中竖做主笔，必须垂直坚定，使全字挺劲，重心不倒，竖笔若在两侧则字势相对有些欹斜。

【 22. 朝揖 】

"朝揖"，"朝"有面对之意，"揖"在《礼记》《史记》中有记载，拱手行礼之意，谦逊礼让之态。由两部分或多部分组成的字，使各部之间迎就避让、顾盼联络。《八诀》中所说的"迎相顾揖"就是同样的道理。

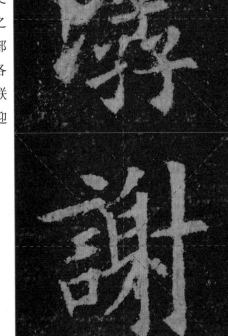

【 23. 救应 】

"救应"即接应或补救之意，在书写中假如出现失误或用笔不当时，就需要通过下一笔画来补救、调整，补救得宜，更觉别有一番趣味。宋高宗在《书法》中所讲的"意在笔先，文向思后"正是这个道理，即立意在落笔之前，先有思路而后形成文字。

【 24. 附离 】

"附离"本有依附、依傍之意。主要指由两部分或多部分组成的字，结构相互拉近、依附的，就不可使之相背离，过于松散，比如"形""飞""饮"等字。凡是有如"文""欠""支"等做偏旁的字，就应该字形小依附字形大的部分，笔画少依傍笔画多的部分，多部组成的字讲究结构主辅得宜。

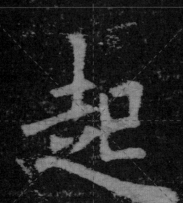

【 25. 回抱 】

此部分主要讲的是带"横折钩""竖弯钩"笔画的字，字形成"回抱"之势的，有向左回抱的，如"曷""丐""易""匊"这类的字，横折钩不可太大，大会显得松散；另有向右回抱的，如"鬼""包""旭""它"这些字，竖弯钩宜舒展飘逸。

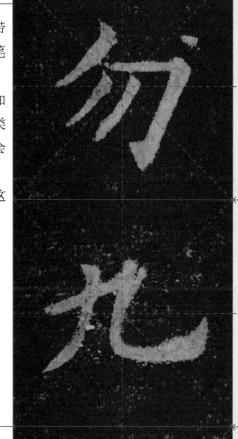

【 26. 包裹 】

"包裹"即指各种包围结构的字，如"园""圃"等字是"全包围"结构，此类字外框不可太大，笔画勿粗重；如"尚""向""同"等字，此类字被包部分应向左上紧靠。这些字被包围部分应笔画清晰分明，布白匀称，字形不宜大，结体通透灵活。

【 27. 却好 】

宗白华先生在《中国书法里的美学思想》一文中将"却好"译为"恰到好处"。本部分主要讲写字作书的结构布局，外围包裹，用笔的穿插避让，没有出现不妥而失去动势，笔画的动静收放结合都妥帖恰当，写出的字才能达到完善适宜的效果。

【 28. 小成大 】

古人说"一点成一字之规，一字乃通篇之准"。有些字宽的布白是为了映衬全字较小的主体，比如"门字框""走之底"作字旁的字。"以小成大"其意是指全字中，任何一个小的局部或某一笔画都会是关键一笔，对全字大势造成重要的影响。

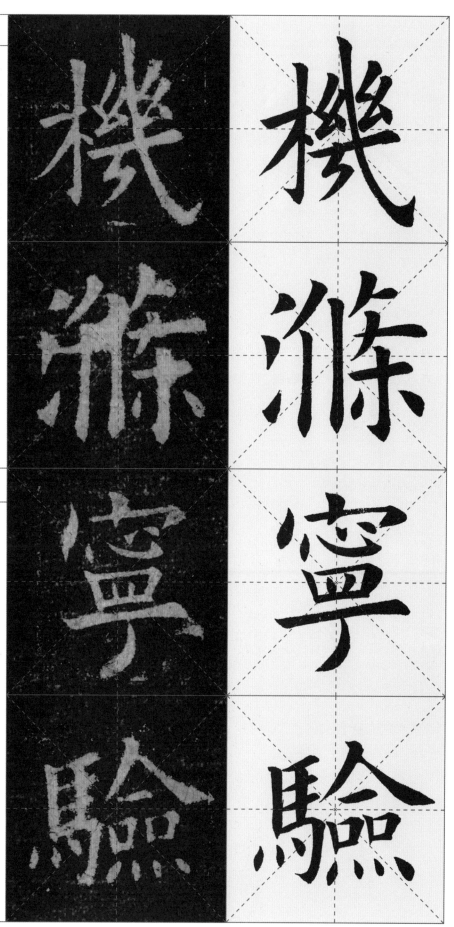

【29.小大成形】

所谓"小大成形"是指无论是大字或小字用笔，结体都自成体势。苏轼说，写大字难在结构紧密而无间，写小字则难在点画分布，空间宽绰有余地。如果作大字能结构紧密，写小字能宽绰有余，大字端庄紧致，小字灵动疏朗，那就尽善尽美了。

【30.小大、大小】

宋高宗所作《书法》讲到，大字应该写得小些，小字应适当的放大书写，两相得宜。比如"日"字本来就小，很难写得与"国"字同样大；再如"一""二"这些笔画稀疏的字，要想和笔画繁密的字共同排列，必须得思考如何安排布局，使它们空间分布，映衬连带恰如其分。

【31. 左小右大】

左小右大是写字的通病，左右结构分大小的字，要使它们八边具备，四面停匀，形成和谐统一。人们在写字作书、结体布白时，容易左边小右边大，究其原因，大概是多数左右结构的字大多呈现左收右放的形态，从而形成的顽固习惯。因此，左右两部分结构的字，主次分明，阴阳互补，方可完善作字本身。

【32. 左高右低
左短右长】

"左高右低、左短右长"是写书法时容易出现的问题。某些左右结构的字左高右低，却不可过分，出现所谓的"单肩"。也不可书写两部过分追求左短右长，高低长短应适宜。《八诀》中所说的"勿令左短右长"正是如此。

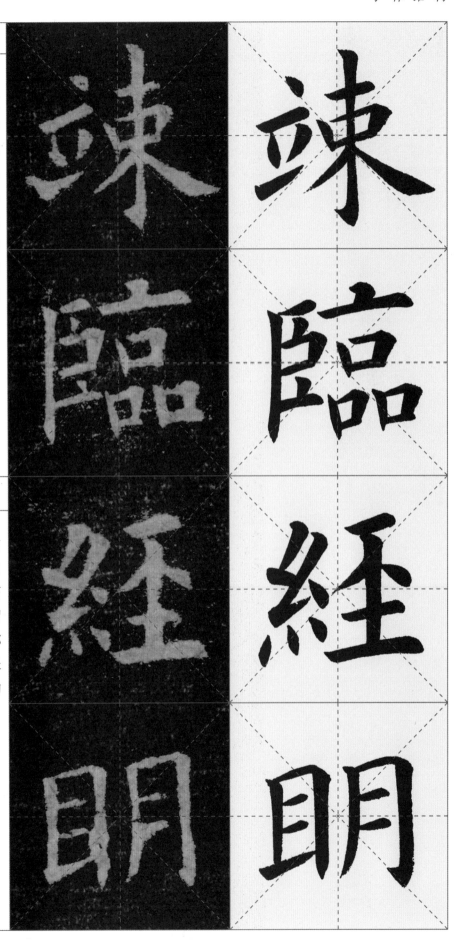

【 33. 褊 】

"褊"音同扁,古语"衣小谓之褊",引申为窄小、狭隘之意。学习欧阳询楷书的人,容易把字写得过于狭长,欧字高扬瘦挺,我们在学书时更应该注意字的结构,中宫收紧,排列整齐,次第分明,这就是书法应该有的老成稳健的气质,《续书谱》中所说的"密为老气",这也正是"以褊为贵"的原因了。

【 34. 相管领 】

凡是写字,无论是两部或多部分组成的字,皆因在主字旁协领的前提下,才各自成形,又相互关联呼应。所谓"相管领"——上部管下谓之管,以前领后谓之领,上下相承要自然,前后引领互照应。至于结构布局的疏密,字形的大小、长短、宽窄,均有法度规则,应当仔细端详揣摩。

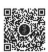

【35.各自成形】

写字作书时，字的笔画之间，各字旁彼此要顾盼照应，各在其位，相互配合。注意观察各部之间斜正、大小、高低、角度、宽窄等变化，变化之中求协调，协调中又有变化。上边的笔画或字旁要覆盖住下面部分，下边的笔画字旁要承接上面的部分，左右字旁和笔画之间也是如此。

【 36.应接 】

书写带"点画"的字，要使点画之间相互呼应衔接，达到笔势连贯。两点相衔接的字，比如"小""八字底""竖心旁"等，两点之间应自然呼应、笔断意连；"四点底"外边两个点左右相应，中间的两个点又呼应衔接，形成四点呼应连绵之势。

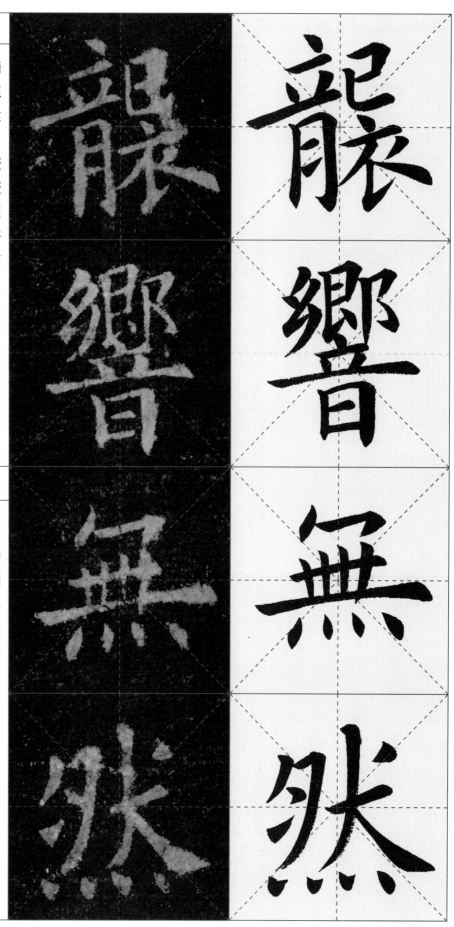

【 横笔等距 】

横笔等距是指横笔笔画较多的字,讲求横笔之间的距离匀称排布,基本相等。书写此类字时,应该注意观察其笔画安排的规律,比如"重"字横画间距相等,长短应有变化。

【 竖笔等距 】

竖笔等距是指部分竖笔之间如果没有点撇、捺者,其中竖画间距基本匀称相等。

【 上展下收 】

即上大下小，是指上部有长笔画或者上部笔画多，结构复杂，下部笔画少，结构简单的字，上部要求布局略宽，覆盖其下，呈现舒展的形态。

【 上收下展 】

又称上窄下宽，是指上部窄小，下部宽大的字，也体现了字体上收下放的规律。上收者，含蓄短小，避让留空；下展者，豪放飘逸，承托上部。

【 上正下斜 】

上正者以平取势，正而不僵，下斜者以化其板，斜而不倒，例如"是""臭""梦"等字。

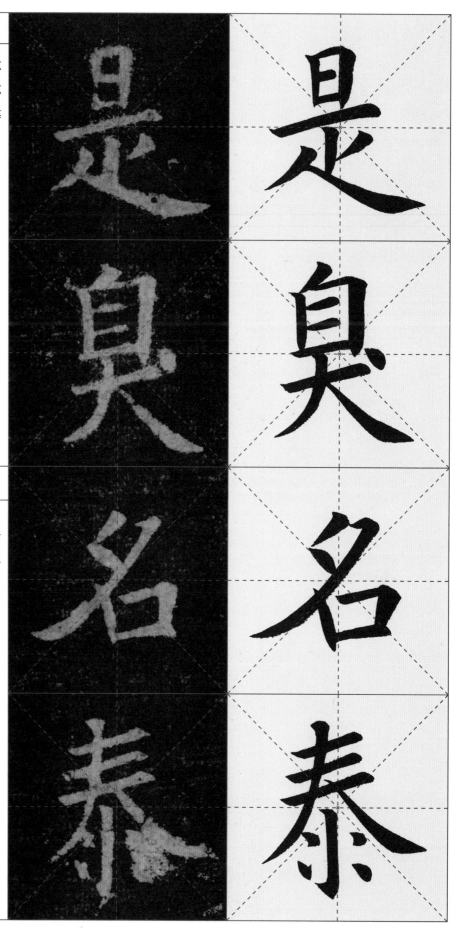

【 上斜下正 】

所谓"上斜下正"，上斜以求其险，下正以求其稳。上下达到顾盼呼应，各具形态，例如"名""泰""盏"等字。

【 首点居中 】

首点居中是指点画安排在字的上部中间位置。这类字一般是上下结构或者独体字，如"帝""字""宙""方"等。此法不可比对其它结构的字，如"语""注"。

【 点竖对齐 】

点竖对齐是指点笔和下方竖画在一条垂直线上对齐，不要左右歪斜。点竖对齐，有的在字的中间，也有的不在字的中间，比如"住""堆"等字。

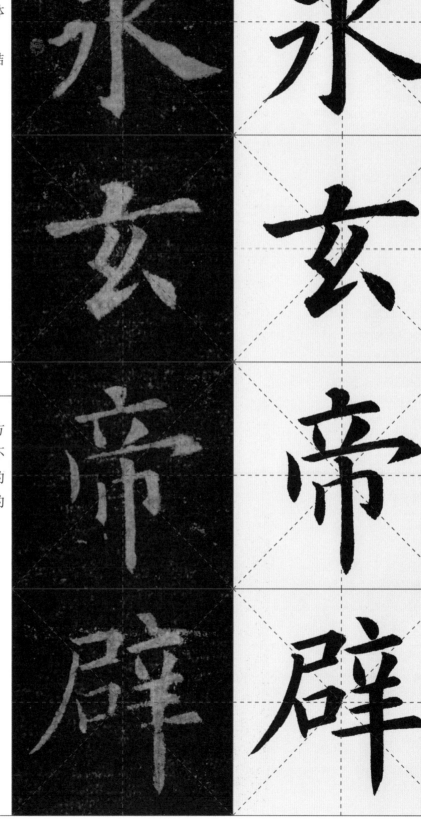

【 中直对应 】

中直对应一般是指上下结构或独体结构的字，其中间有竖画时，讲求中竖垂直有力，端正居中。例如"霄""常"等字。

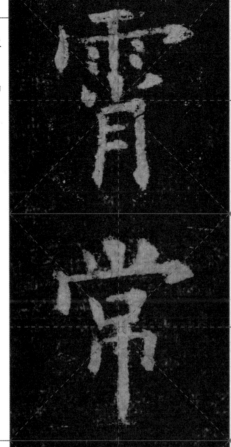

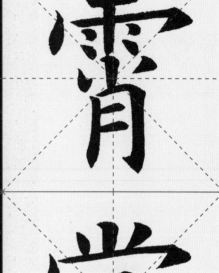

【 左小靠上 】

左小靠上是指左右结构的字中，一般左部字旁略小时，讲求靠字的中上部，与右部相协调，以求其稳。

【 左高右矮 】

　　左右结构的字，其中部分左部字形高，右部字形略矮的字，书写布局时一般右部位于左部的中间或中下者居多，比如"加""知"等字。

【 中宫收紧 】

　　"中宫收紧"特征明显的字，一般字的中心笔画安排要求匀而密，以求其稳重，四周笔画伸展开张，以彰显其精神，此类字，普遍会突出一个主笔，其他笔画略收，比如"成""足"。

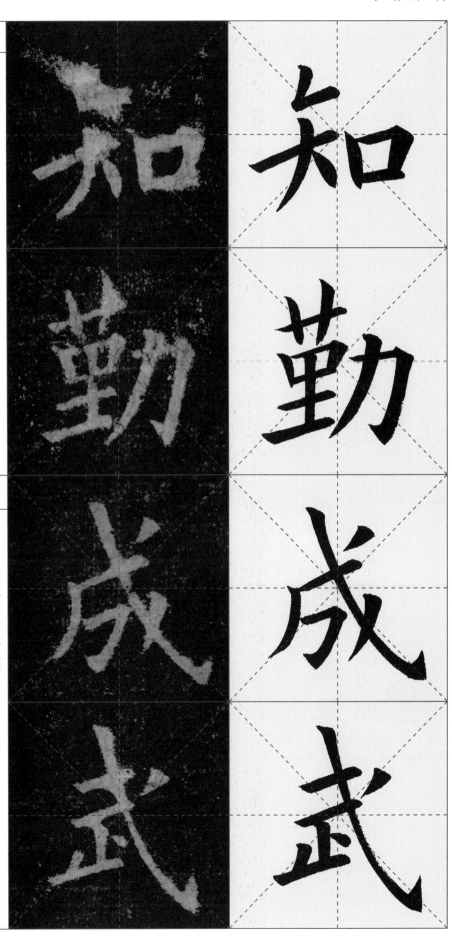

【 点笔求变 】

一个字里如出现两个或两个以上的点画时，为使字生动美观，点画应注意大小、斜正、方向角度等形态的差异，以求变化。

【 同形求变 】

一个字里出现两个或两个以上的相同字旁时，书写讲究大小、高低、收放等变化，左右结构的字应左收右放，左小右大；上下结构的字应上小下大，上收下放；而另外如"众""森"等这种三个字旁相同时，上下、左右大小收放更要相协调。

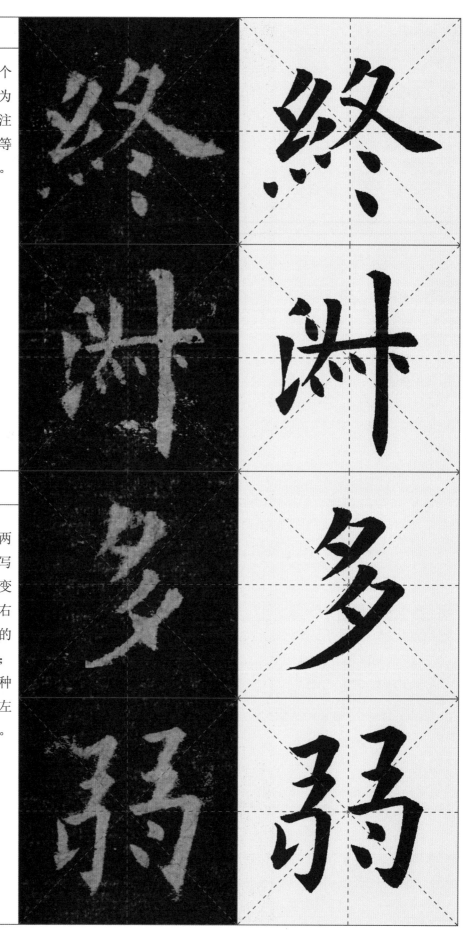

【 左窄右宽 】

　　左右结构的字中，左部字旁形态瘦高，笔画较少，右部结构复杂，笔画繁多，故字的整体左收右放，左窄右宽，如"清""伙""性"等字。

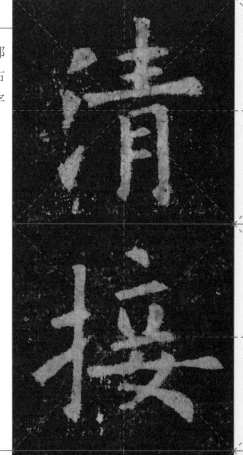

【 左宽右窄 】

　　左右结构的字中，左部字旁结构复杂且笔画繁多，右部简单略窄，因此整体左伸而右缩，布局安排左宽右窄，例如"形""耐""郡"等字。

【 左右相等 】

左右结构的字中，左右两部分占位大小均等，笔画分布均匀紧凑。清代黄自元认为"两平者左右宜均"，简单讲就是左右均占一半。

【 上分下合 】

"上分下合"即指上下结构的字，上部通常由左右两个部分构成，此类字讲究上部左右大小匀称，结构紧凑协调；下部须注意用笔厚重沉稳，结构端正居中。

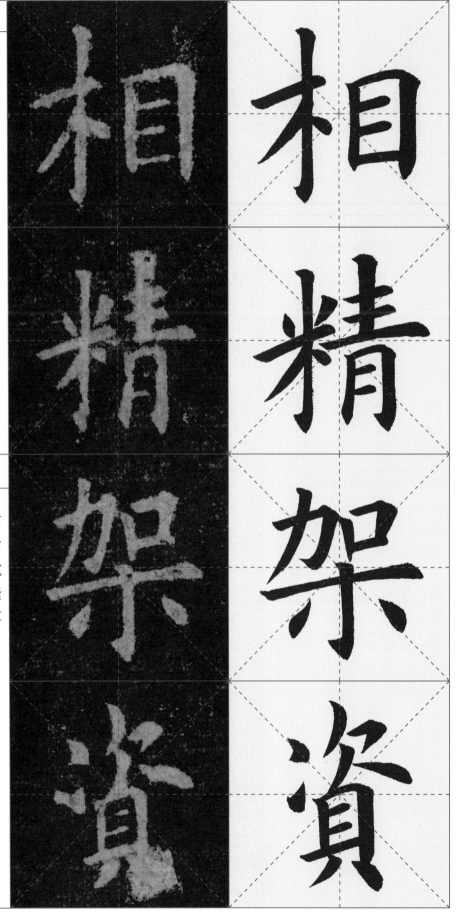

相

精

架

资

【 三部呼应 】

三部呼应是指由左、中、右或上、中、下三个部分组成的字，每个部分要注意避让迎就、顾盼联络，不可散乱或分离。要在笔法、结构处理上有整体考虑，使各部分相顾，合理安排，达成和谐统一。

【 下方迎就 】

上下结构的字中，凡有笔画左右舒展，形态宽博，撇捺开张的字时，下方宜上移迎就。注意不可在上部下方正中间的位置，应当稍微向左上靠，使其形成左收右放，形成紧迫的势态。比如："春""含""登"等字。

【 方正 】	
【 形高 】	
【 宽扁 】	
【 三角形 】	

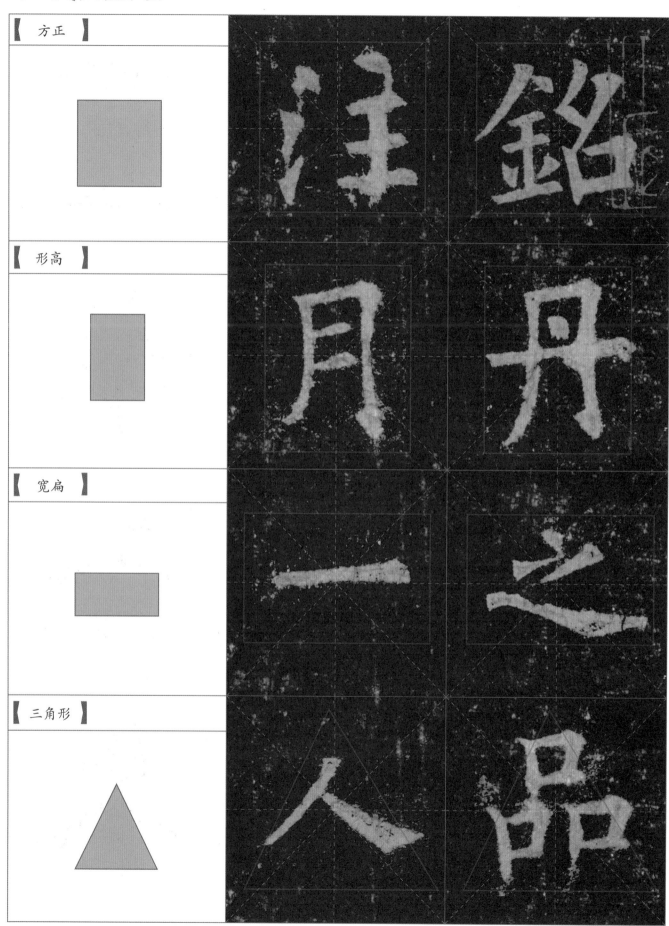

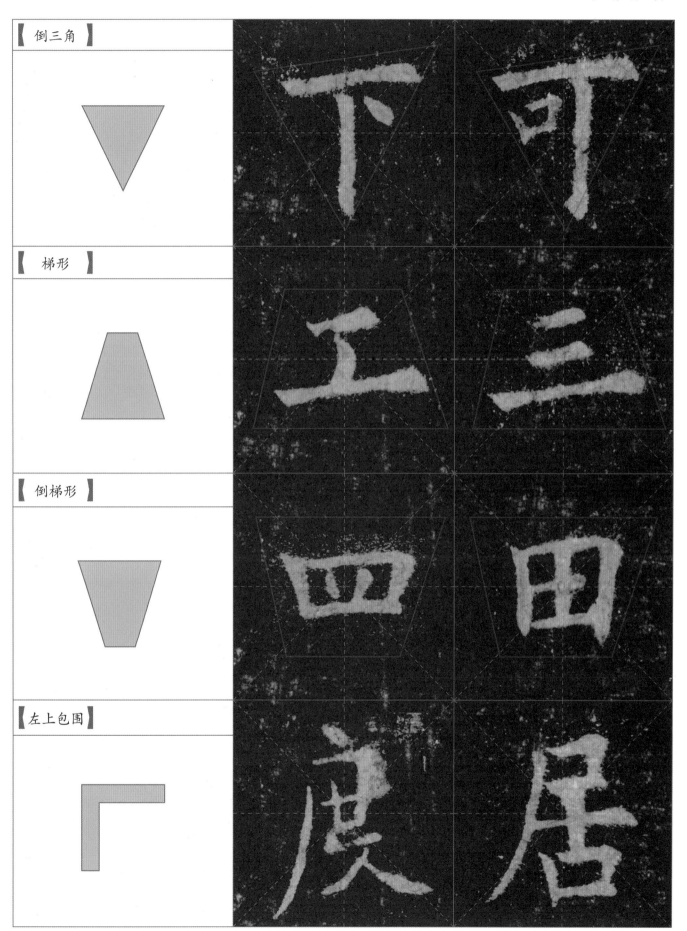

【倒三角】

【梯形】

【倒梯形】

【左上包围】

【左下包围】

【右上包围】

【上包下】

【全包围】

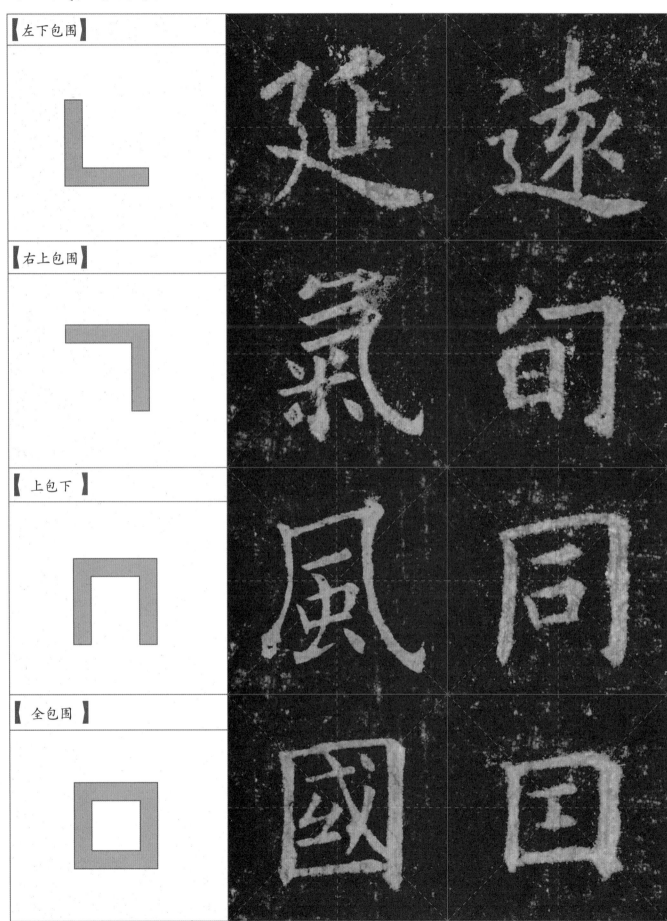

致誠金開
氣精至焉
和祥所石

松童師夫
下乎採祇
間言藥在

此山中不

雲深人

知慮四

聞四月

盡菲芳
桃寺山
盛始花
恨長開

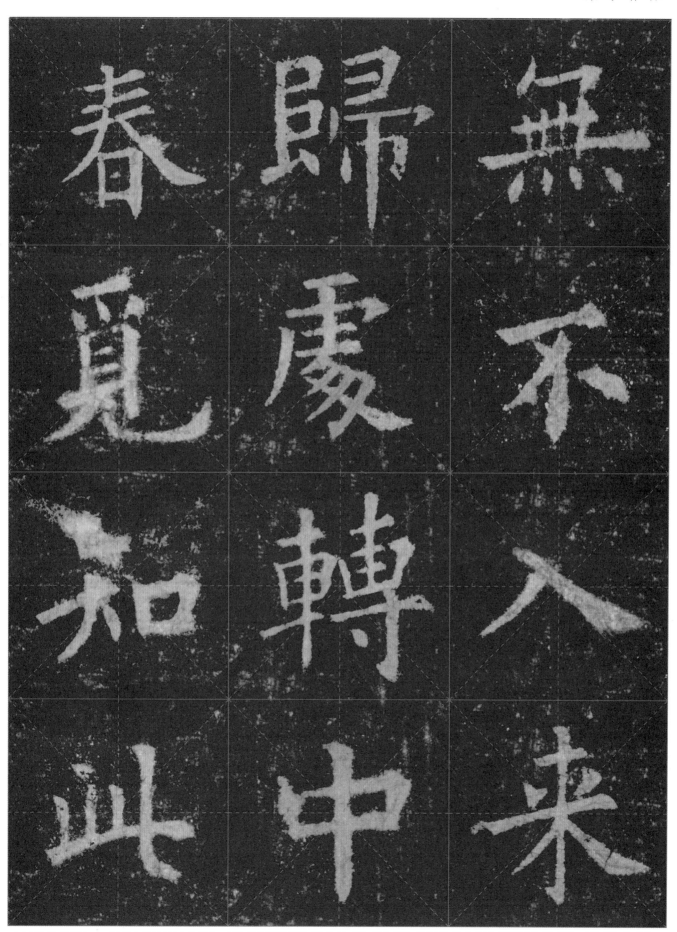

春覓知此　歸慶轉中　無不入來

人閒四月芳菲盡山
寺桃花始盛開長恨
春歸無覓處不知轉
入此中來

集歐陽詢書

白居易《大林寺桃花》
人间四月芳菲尽，山寺桃花始盛开。长恨春归无觅处，不知转入此中来。